华夏万卷 让人人写好字

U0146078

学生毛笔

楷书入门

卢中南 书
华夏万卷 编

◎ 偏旁部首
◎ 间架结构

中小学生零基础学写毛笔字

96 个常用例字 + 31 课教学视频

二学段
四年级适用

CNS PUBLISHING & MEDIA 湖南美术出版社

全国百佳图书出版单位

图书在版编目（CIP）数据

学生毛笔楷书入门. 二学段 / 卢中南书；华夏万卷编. — 长沙：湖南美术出版社，2020.7

ISBN 978-7-5356-9158-3

Ⅰ. ①学… Ⅱ. ①卢… ②华… Ⅲ. ①毛笔字–楷书–法帖 Ⅳ. ①J292.33

中国版本图书馆 CIP 数据核字(2020)第 072301 号

Xuesheng Maobi Kaishu Rumen·Er Xueduan

学生毛笔楷书入门·二学段

出 版 人：黄　啸

书　　者：卢中南

编　　者：华夏万卷

责任编辑：彭　英　邹方斌

责任校对：贺　娜

装帧设计：华夏万卷

出版发行：湖南美术出版社

（长沙市东二环一段 622 号）

经　　销：全国新华书店

印　　刷：成都蜀望印务有限公司

（成都市郫县唐昌镇大云村三社）

开　　本：880×1230　1/16

印　　张：9

版　　次：2020 年 7 月第 1 版

印　　次：2020 年 7 月第 1 次印刷

书　　号：ISBN 978-7-5356-9158-3

定　　价：20.00 元

目　录

生字写一写 2

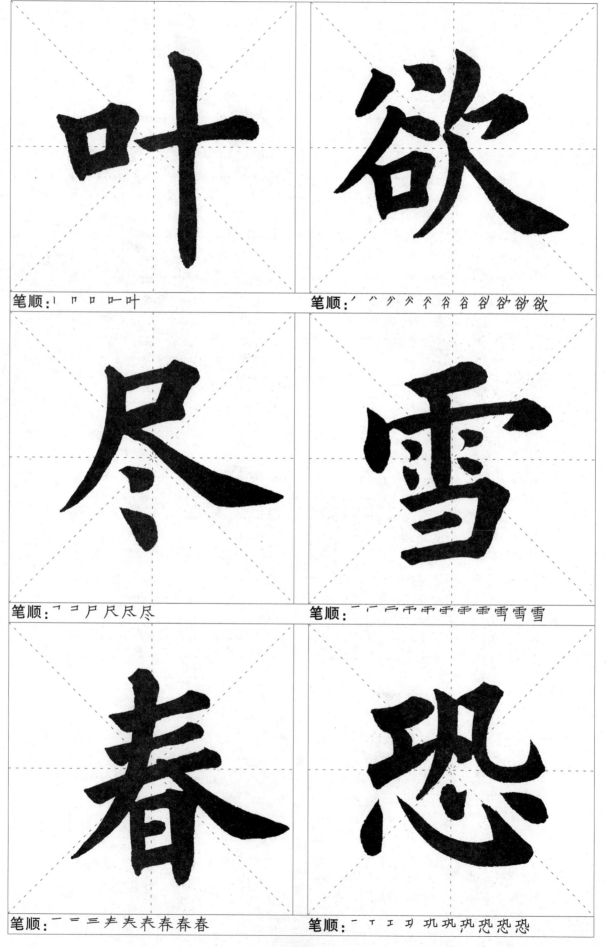

笔顺：丨 冂 口 口一 叶

笔顺：丿 ㇒ 夕 夕 夊 谷 谷 谷 谷 欲

笔顺：㇇ ㇆ 尸 尺 尺 尽

笔顺：一 一 戶 戶 雨 雨 雪 雪 雪

笔顺：一 二 三 声 夫 夫 春 春 春

笔顺：一 丁 工 卫 巩 巩 巩 恐 恐 恐

45

评分：☹ ☹ ☺ ☺ ☺

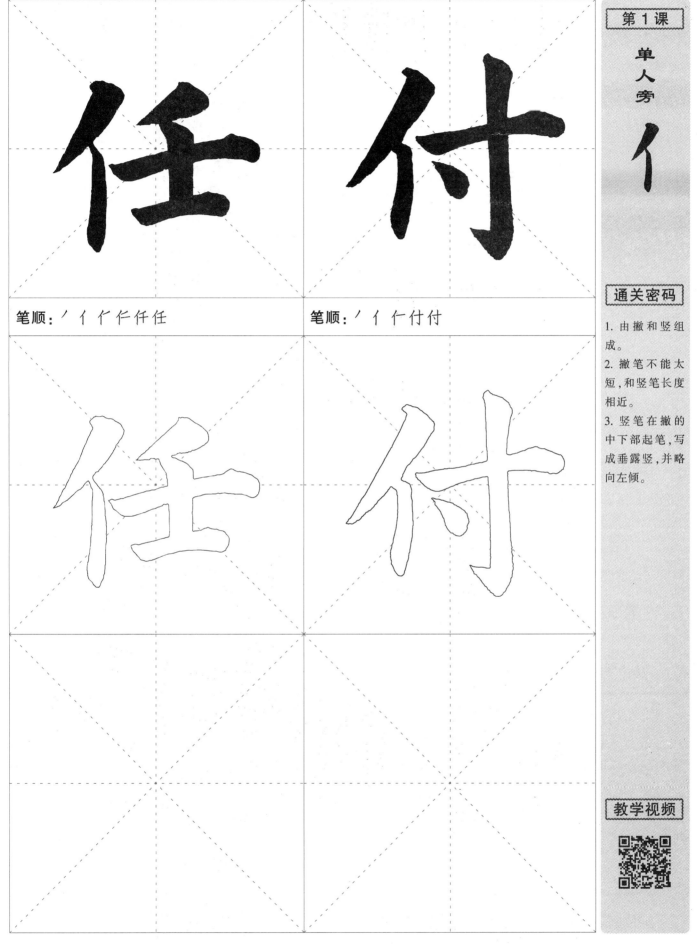

笔顺：ノイ仁仁仟任

笔顺：ノイ仁付付

第1课

单人旁

亻

通关密码

1. 由撇和竖组成。
2. 撇笔不能太短，和竖笔长度相近。
3. 竖笔在撇的中下部起笔，写成垂露竖，并略向左倾。

教学视频

评分：☹ ☹ ☺ ☺ ☺

生字写一写

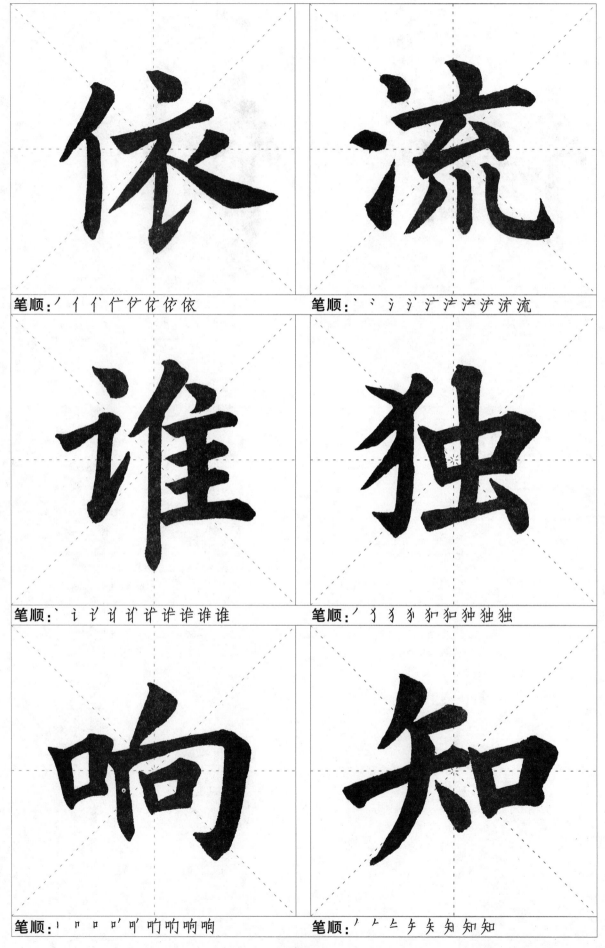

笔顺：ノイ亻亻广犷犴依依

笔顺：丶丶氵氵沪沪沪浐济流

笔顺：丶讠讠讠讠讠讠讠讠诈谁谁

笔顺：ノ犭犭犭犭犭独独独

笔顺：丨冂冂口叭叭叭响响

笔顺：ノ午午午矢矢知知知

44

评分：☹ ☹ ☺ ☺ ☺

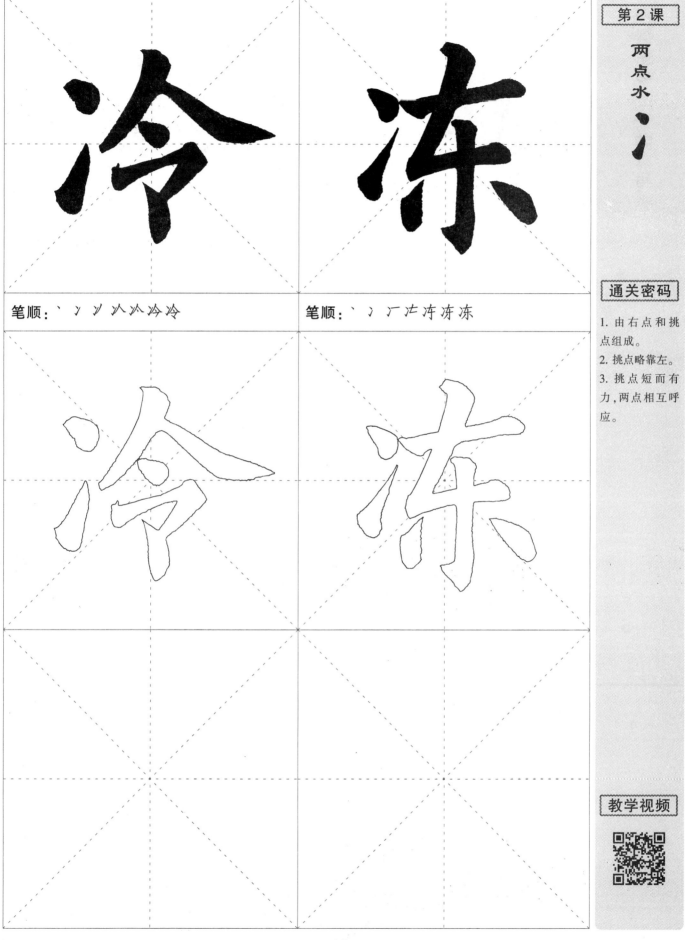

笔顺：丶丷丷从从冷冷

笔顺：丶冫厂沽冻冻冻

通关密码

1. 由右点和挑点组成。
2. 挑点略靠左。
3. 挑点短而有力，两点相互呼应。

教学视频

评分：😣 😟 🙂 😄 😁

拓展学习：字的宽与窄

无

月

笔顺：一 二 于 无

笔顺：丿 月 月 月

无

月

评分：☹ ☹ ☺ ☺ ☺

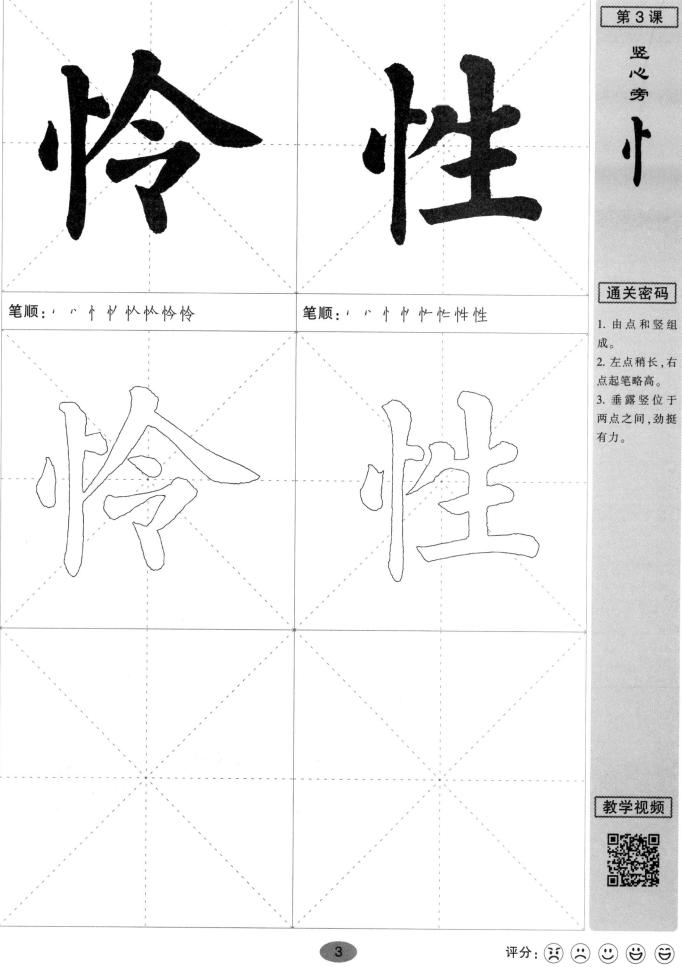

笔顺：丶丶忄忄忄忄怜怜

笔顺：丶丶忄忄忄怜性性

第 3 课

竖心旁 忄

通关密码

1. 由点和竖组成。

2. 左点稍长，右点起笔略高。

3. 垂露竖位于两点之间，劲挺有力。

教学视频

评分：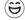

笔顺：一ナオ冇有有

笔顺：ノイ亻广广信信信信

评分：

第 4 课

言字旁

讠

笔顺:丶讠讠讠讠讠试诚诚

笔顺:丶讠讠讠讠设设

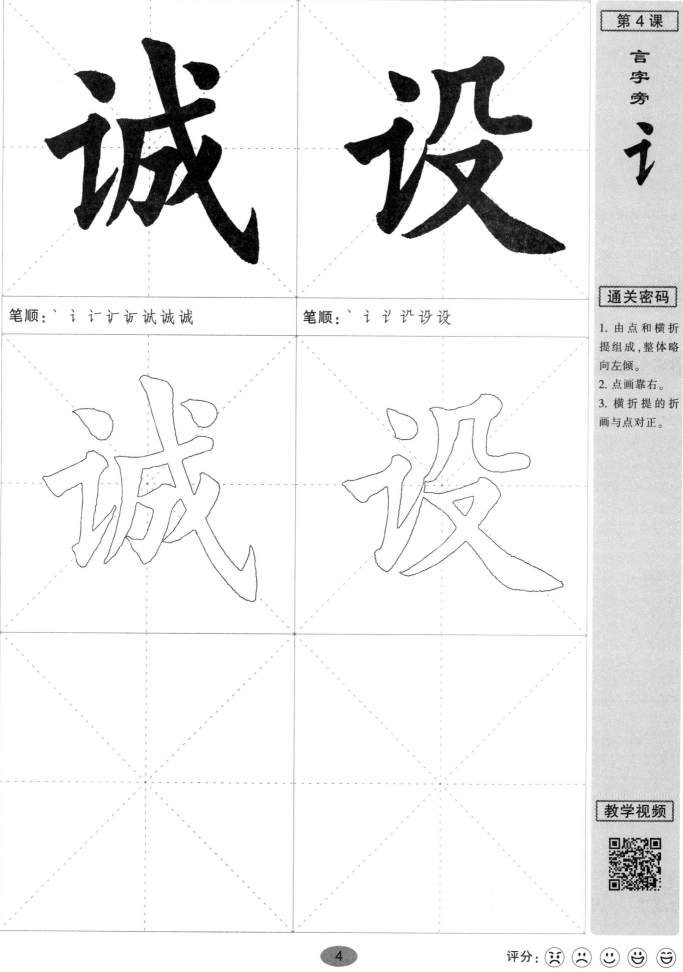

通关密码

1. 由点和横折提组成,整体略向左倾。

2. 点画靠右。

3. 横折提的折画与点对正。

教学视频

评分:

学习实践4：言而有信

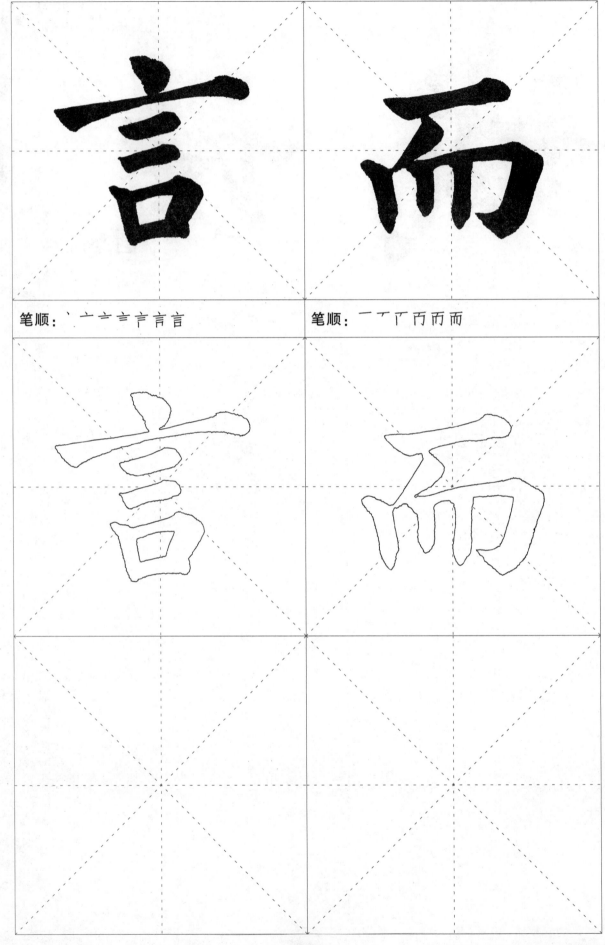

笔顺：丶一亠亖言言言

笔顺：一丆广丙而而

评分：☹ ☹ ☺ ☺ ☺

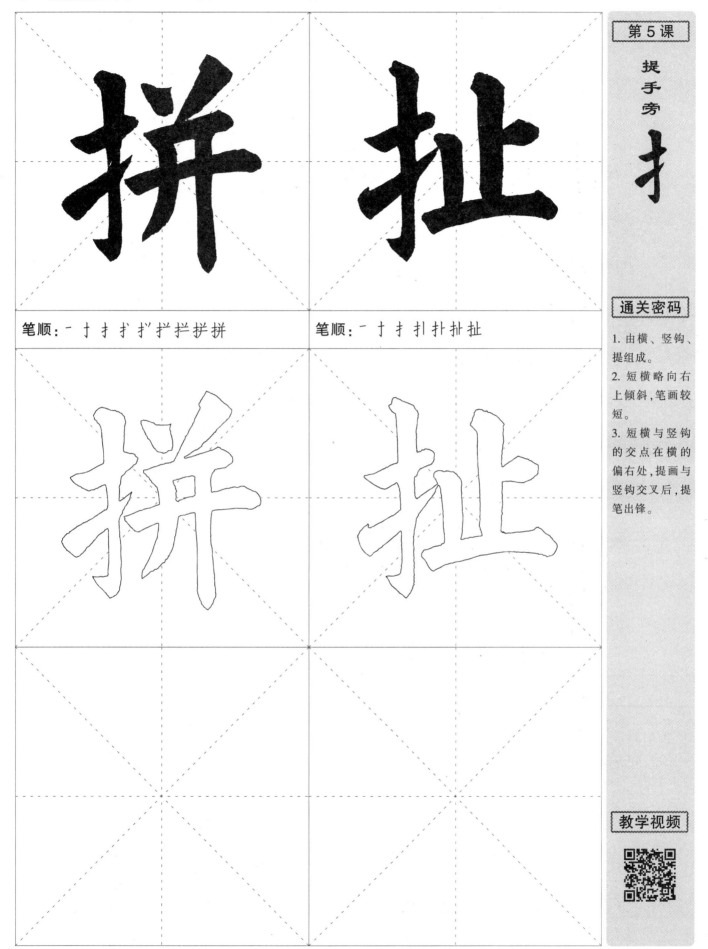

笔顺：一 十 扌 扩 扩 扩 拌 拌 拼

笔顺：一 十 扌 扎 扑 扯 扯

提手旁

扌

通关密码

1. 由横、竖钩、提组成。

2. 短横略向右上倾斜，笔画较短。

3. 短横与竖钩的交点在横的偏右处，提画与竖钩交叉后，提笔出锋。

教学视频

5

评分：☹ ☹ ☺ ☺ ☺

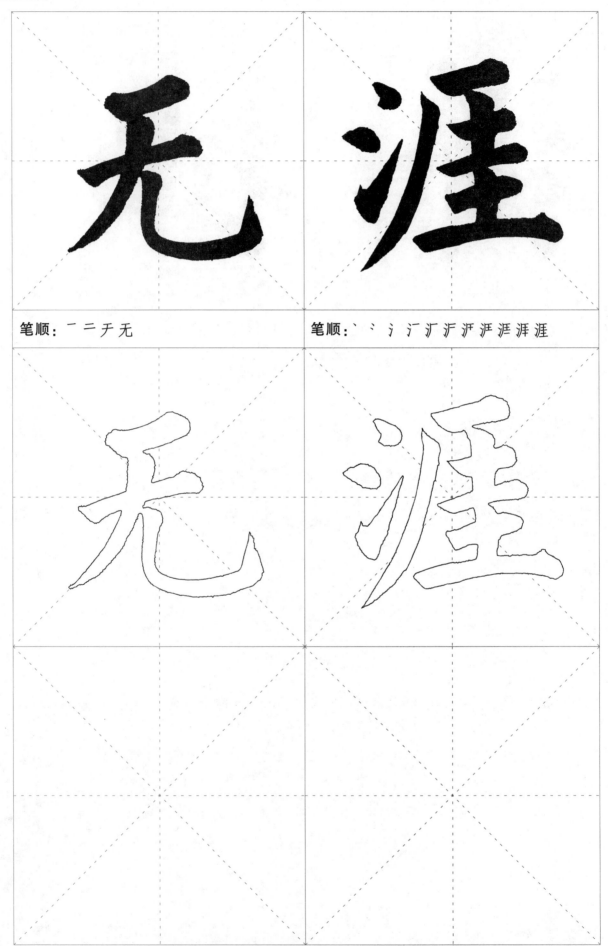

笔顺：一 二 于 无

笔顺：丶 丶 氵 汀 沪 沪 沪 涯 涯 涯

评分：😠 😦 🙂 😄 😊

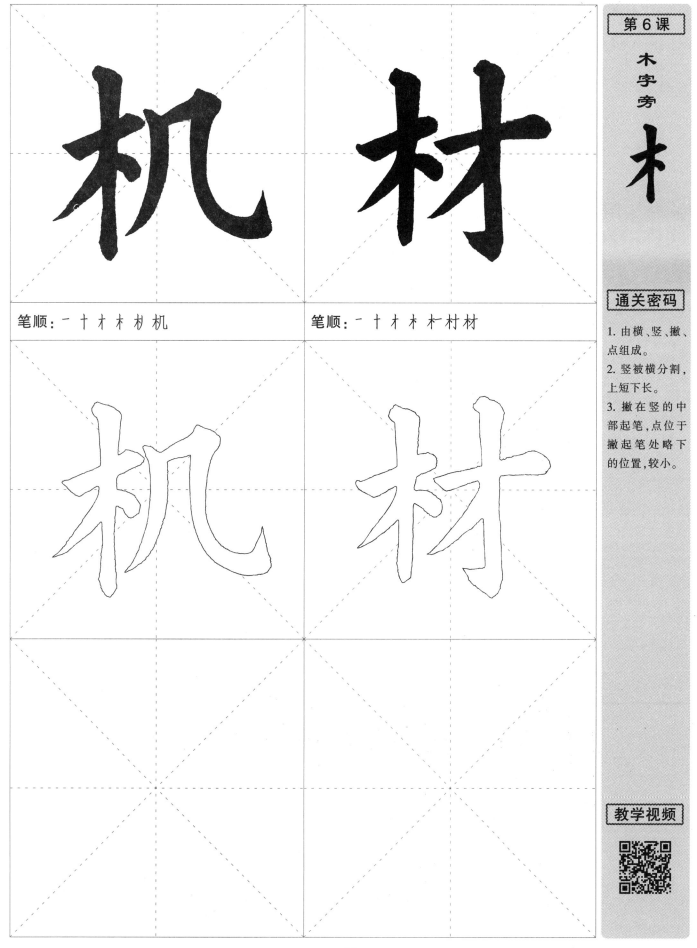

笔顺：一 十 才 木 才 机

笔顺：一 十 才 木 木 村 材

第6课

木字旁 **木**

通关密码

1. 由横、竖、撇、点组成。

2. 竖被横分割，上短下长。

3. 撇在竖的中部起笔，点位于撇起笔处略下的位置，较小。

教学视频

评分：

学习实践③：学海无涯

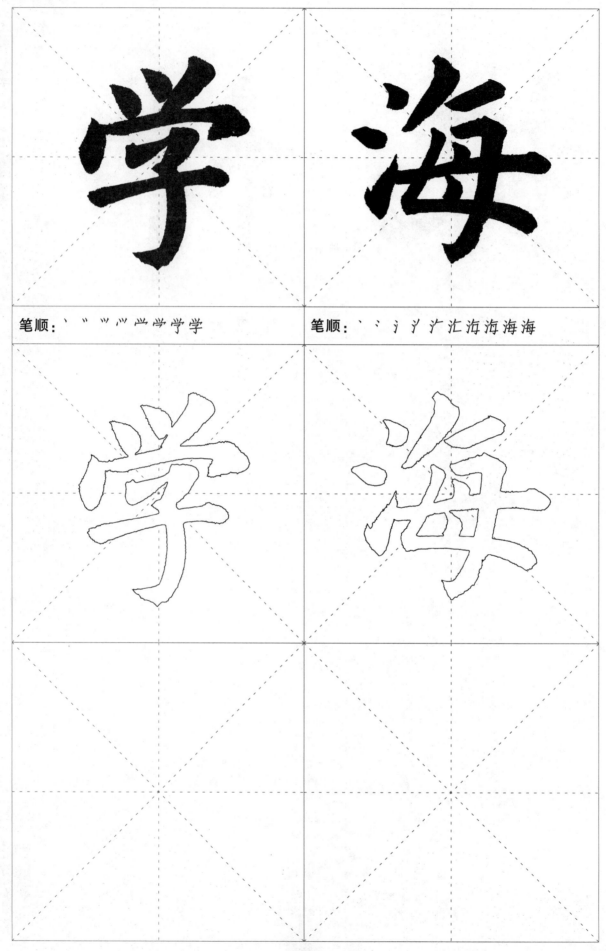

笔顺：丶丶丷丷丷学学学学

笔顺：丶丶氵氵汇海海海海海

评分：😠 😦 🙂 😃 😄

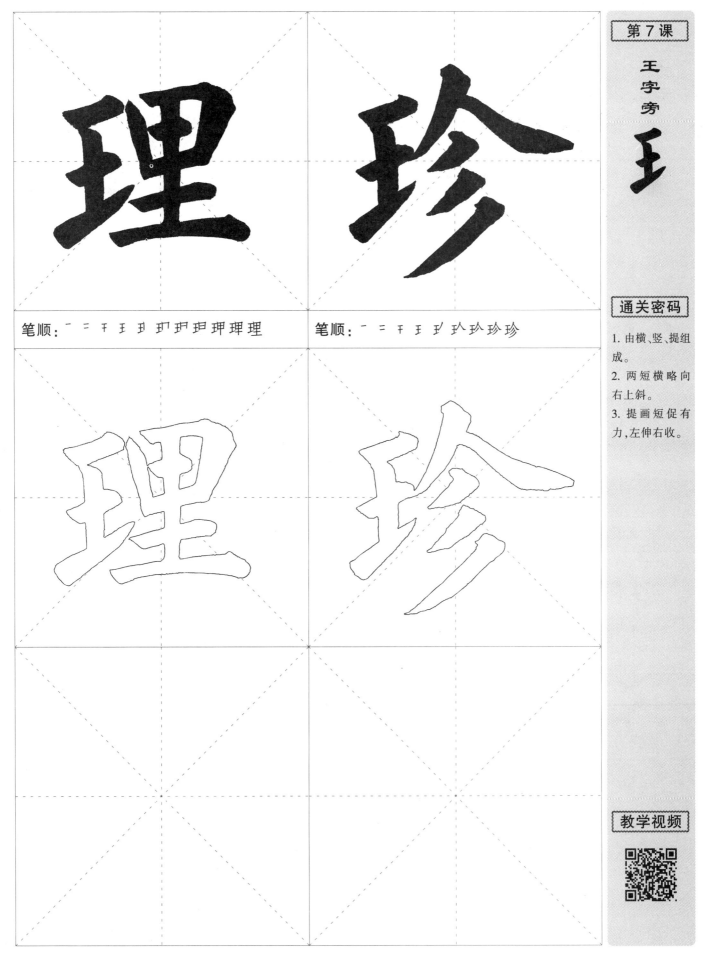

第 7 课

王字旁

笔顺：一 二 干 王 王 珥 理 理 理 理 理 理

笔顺：一 二 干 王 珥 珍 珍 珍 珍

通关密码

1. 由横、竖、提组成。

2. 两短横略向右上斜。

3. 提画短促有力，左伸右收。

教学视频

评分：

举一反三：徽、绑

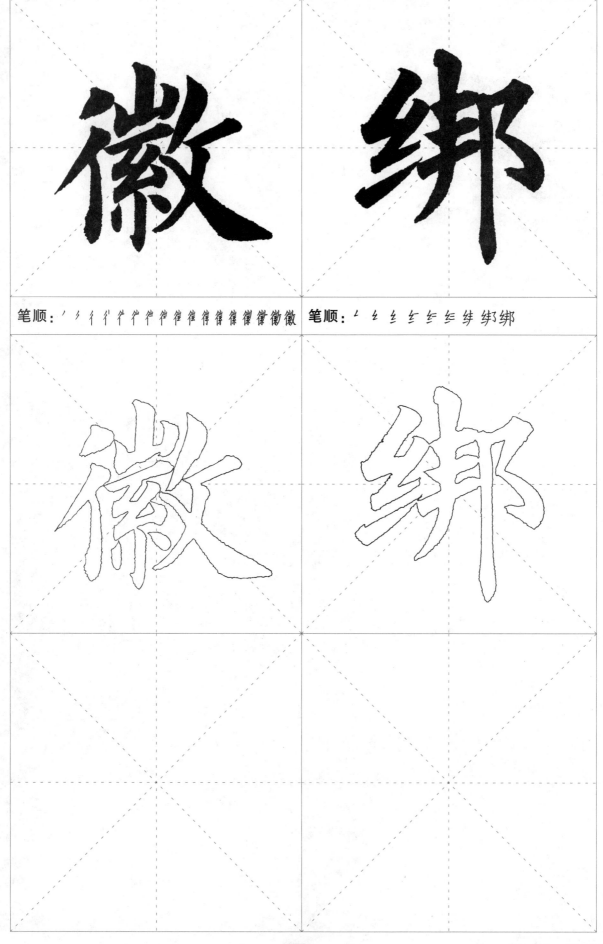

笔顺：ノ ク 彳 彳 彳 彳 徍 徍 佯 佯 徝 徸 徽 徽 徽

笔顺：ㄥ ㄠ 纟 纟 纟 纩 绉 绑 绑

评分：😣 ☹ 🙂 😄 😆

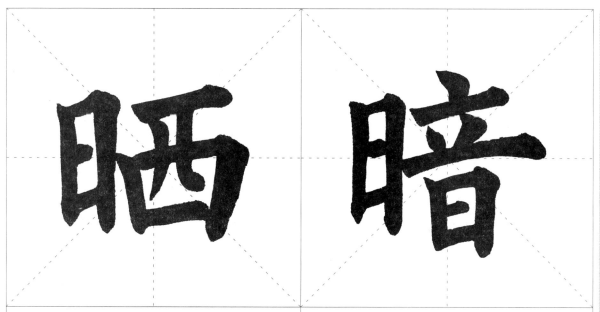

笔顺：丨冂冃日旷旷晒晒晒

笔顺：丨冂冃日旷旷旷旷晬晬暗暗暗

通关密码

1. 由竖、横折、横组成。
2. 左竖较短，三横均向右上倾。
3. 日字旁整体要写窄。

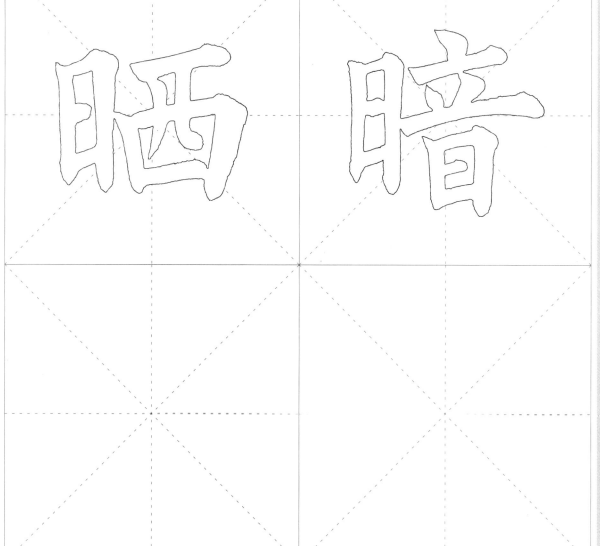

教学视频

评分： ☺ ☺

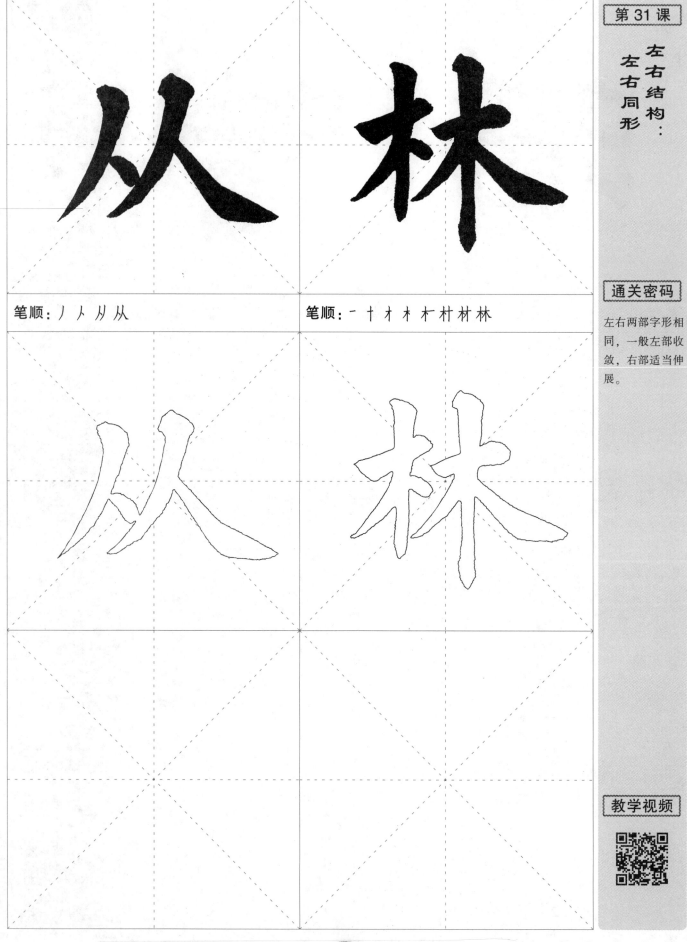

笔顺：丿 人 从 从

笔顺：一 十 才 木 木 村 材 林

第 31 课

左右结构：
左右同形

通关密码

左右两部字形相同，一般左部收敛，右部适当伸展。

教学视频

评分：

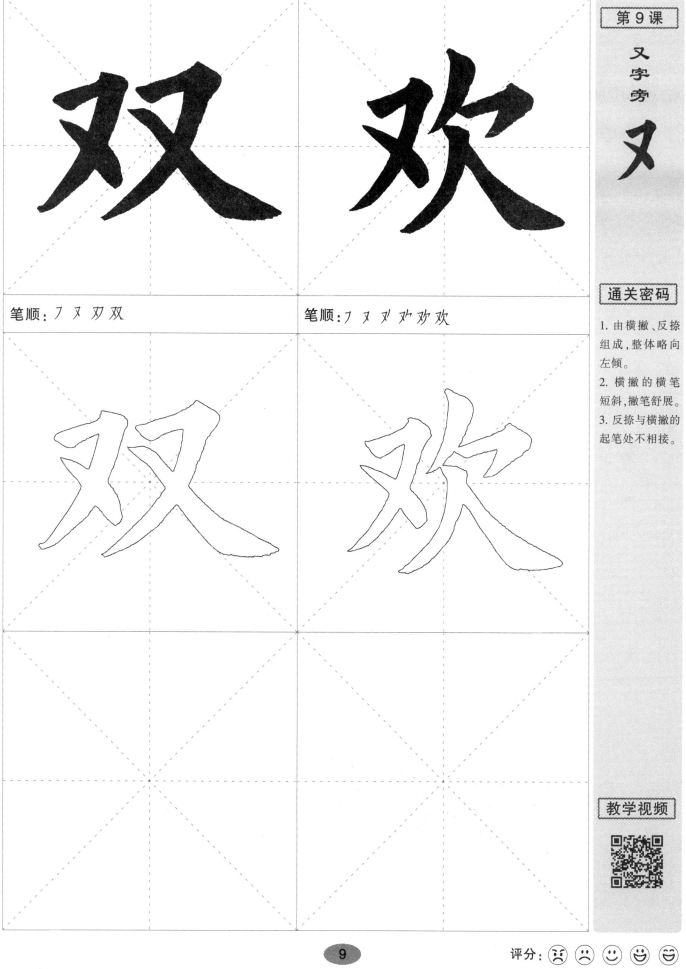

笔顺：フ 又 双 双

笔顺：フ 又 又 欢 欢 欢

第9课

又字旁

又

通关密码

1. 由横撇、反捺组成，整体略向左倾。
2. 横撇的横笔短斜，撇笔舒展。
3. 反捺与横撇的起笔处不相接。

教学视频

评分：

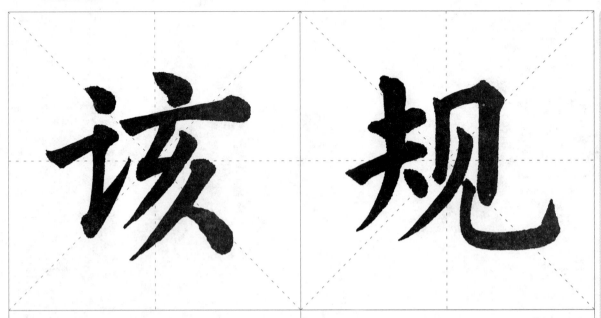

笔顺：丶讠讠讠讠讠该该该　　　　　笔顺：一二丰丰丰扫规规

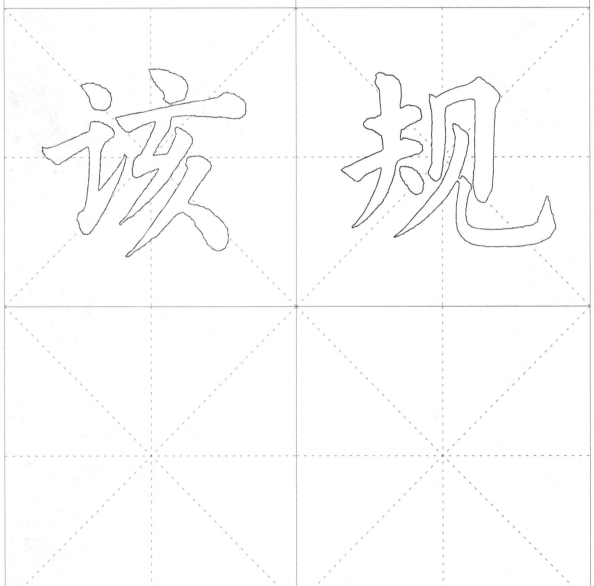

第 30 课

左右结构：穿插与揖让

通关密码

1. 左右穿插：左右两部笔画一伸一缩，相互穿插形成整体，如"该"字。

2. 相互揖让：左右两部笔画注意避让关系，中间留有适当空间，左右不可背离，如"规"字。

教学视频

评分：

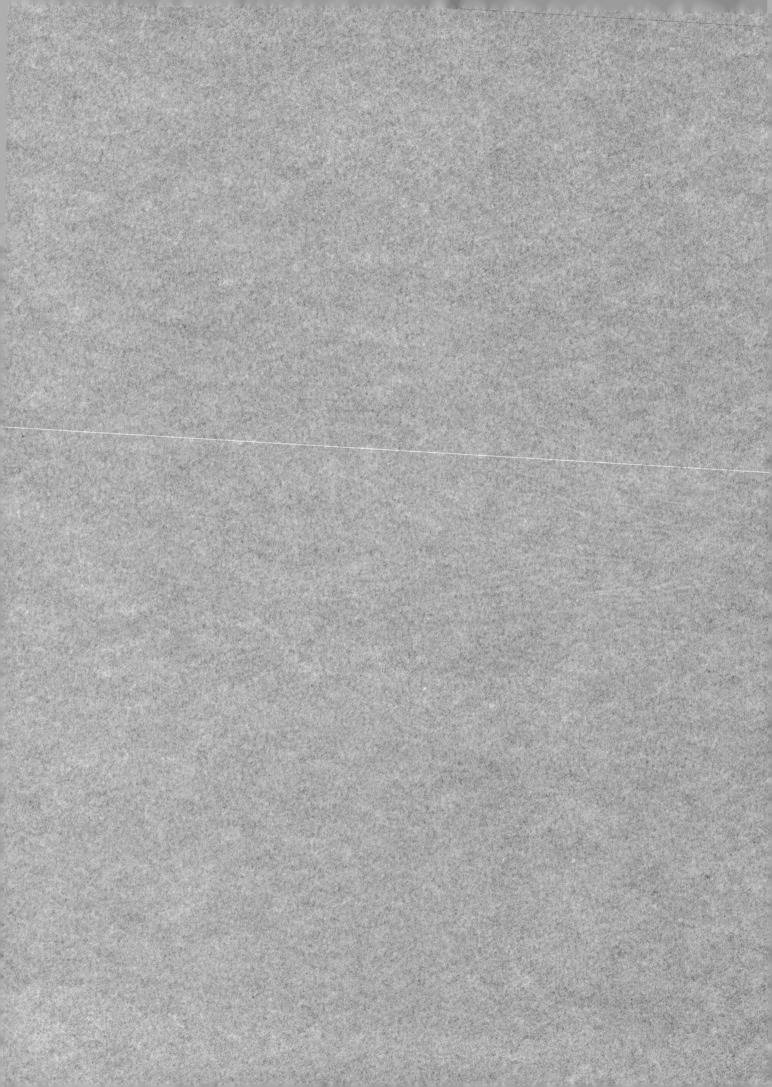

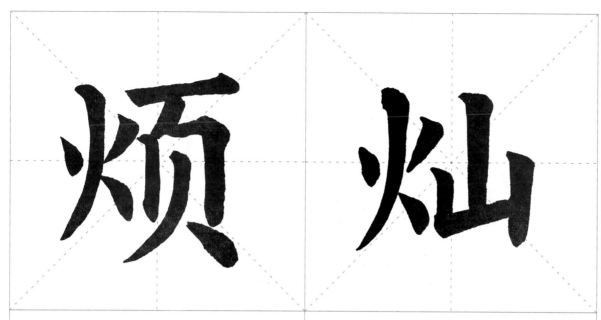

笔顺：丶丷少火灯灯灯炬烦烦　　　　笔顺：丶丷少火灯灿灿

第 10 课

火字旁

火

通关密码

1. 由点、撇组成，整体略向左倾。

2. 点和短撇相向，相互呼应，点低撇稍高。

3. 末笔捺画变点，短小有力。

教学视频

评分：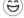

笔顺：丨𠃌丌𠃌日日曰旷旷盰盰盰盰睡睡

笔顺：丨冂刀冈冈刚

左右结构：疏密

通关密码

1. 左疏右密：左边笔画少，应笔画舒朗；右边笔画多，应笔画间距得当，如"睡"字。

2. 左密右疏：左边笔画多，应结构紧凑；右边笔画少，应舒而不散，如"刚"字。

教学视频

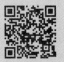

评分：😠 ☹ 🙂 😊 😄

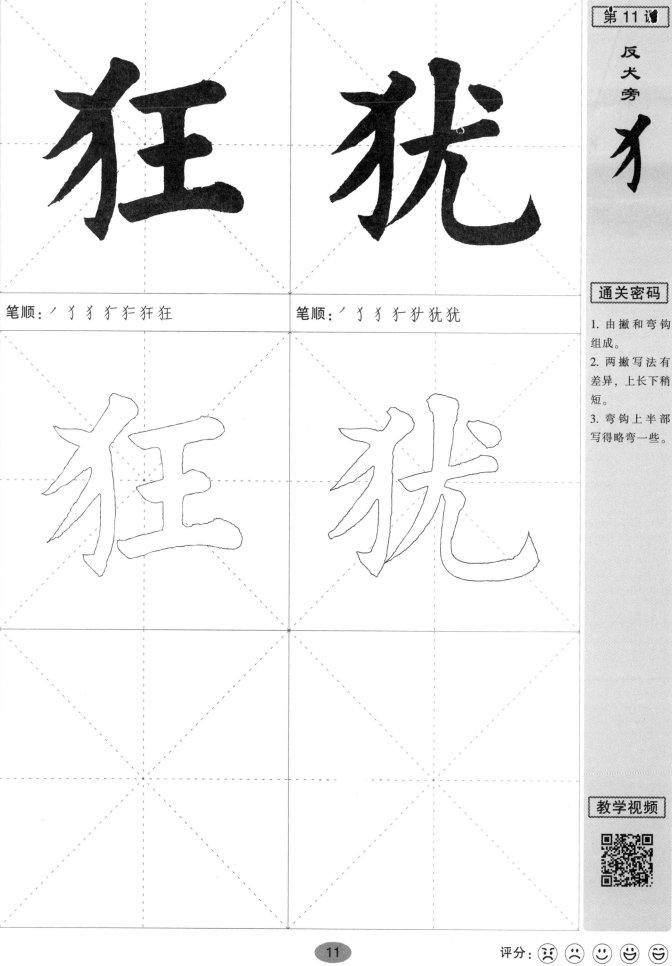

笔顺：ノ犭犭犭犭犴狂狂

笔顺：ノ犭犭犭犭狄犹犹

第11课

反犬旁

犭

通关密码

1. 由撇和弯钩组成。

2. 两撇写法有差异，上长下稍短。

3. 弯钩上半部写得略弯一些。

教学视频

评分：

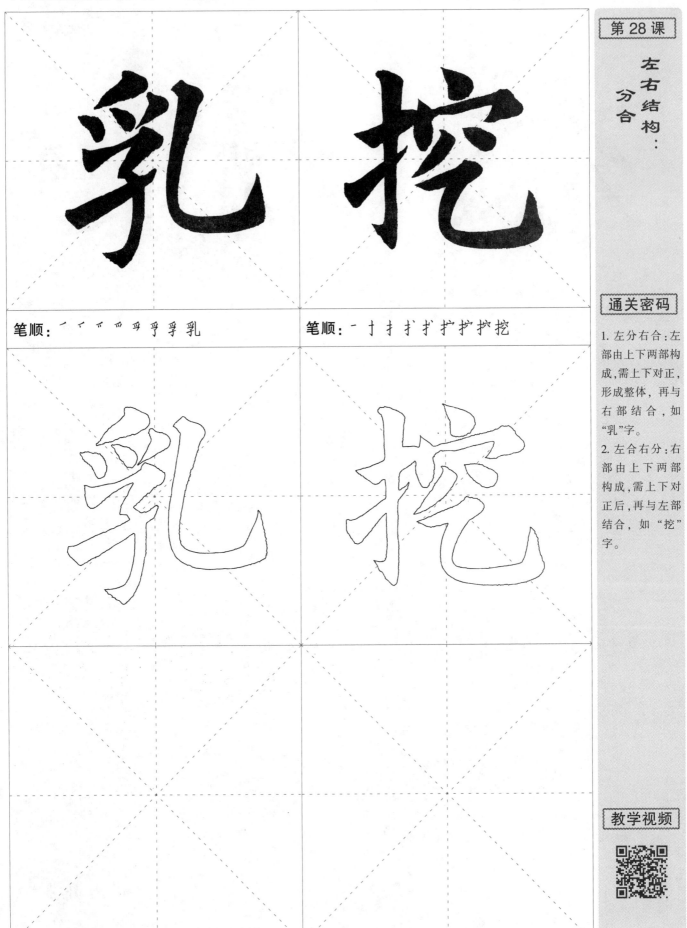

笔顺：⺌ ⺅ ⺋ ⺟ 丞 孚 孚 乳

笔顺：一 十 扌 扩 扩 护 护 挖

通关密码

1. 左分右合：左部由上下两部构成，需上下对正，形成整体，再与右部结合，如"乳"字。

2. 左合右分：右部由上下两部构成，需上下对正后，再与左部结合，如"挖"字。

教学视频

评分：☹ ☹ ☺ ☺ ☺

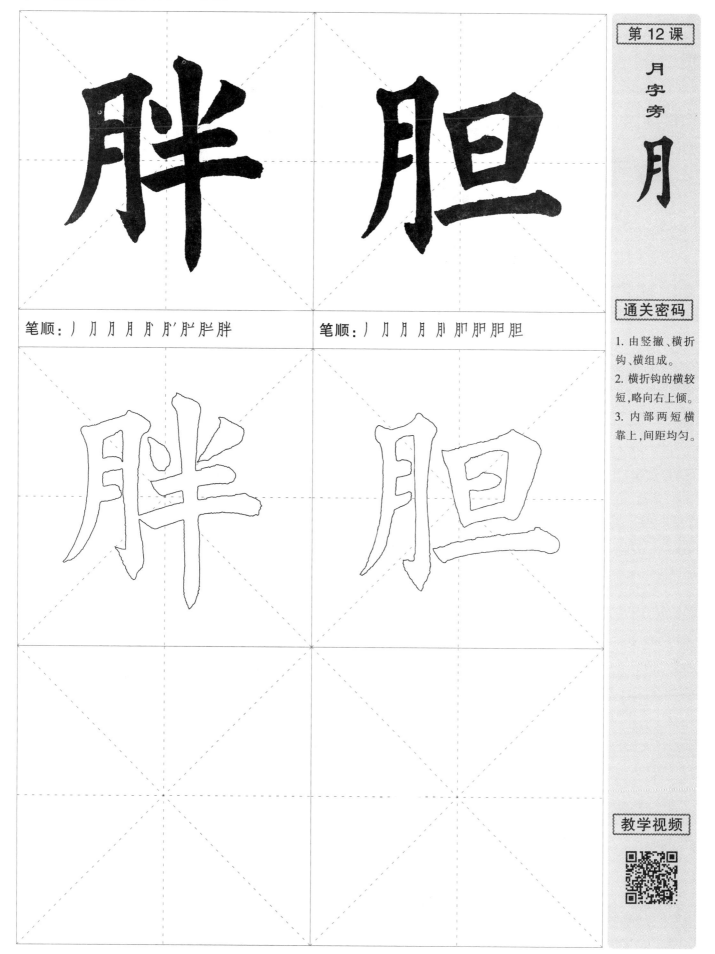

笔顺：丿 刀 月 月 月 月′ 胖 胖 胖

笔顺：丿 刀 月 月 月 肥 肥 胆 胆

通关密码

1. 由竖撇、横折钩、横组成。

2. 横折钩的横较短,略向右上倾。

3. 内部两短横靠上,间距均匀。

教学视频

评分：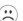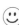

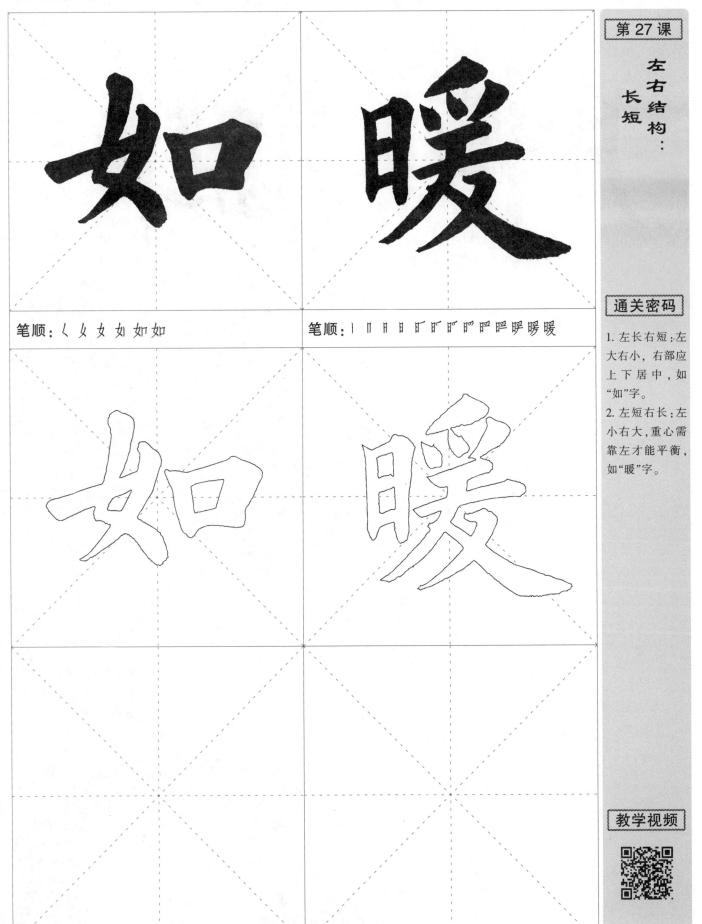

笔顺：く 女 女 如 如 如

笔顺：丨 冂 冃 日 旷 旷 旷 旷 哑 晖 暖 暖

第27课

左右结构：长短

通关密码

1. 左长右短：左大右小，右部应上下居中，如"如"字。

2. 左短右长：左小右大，重心需靠左才能平衡，如"暖"字。

教学视频

评分： 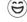 ☺ ☺

笔顺：丿𠃌𠃌饣饣饣饭饭

笔顺：丿𠃌𠃌饣饣饣饮饮

通关密码

1. 由撇、横钩、竖提组成。

2. 撇短小有力，横钩较小。

3. 注意偏旁与右部的呼应。

教学视频

评分：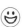

笔顺：丿 𠂉 𠂉 午 缶 缶 缶 缸 缸　　　　笔顺：丶 丶 氵 氵 沪 沪 沪 泥

第26课

左右结构：宽窄

通关密码

1. 左宽右窄：左部笔画多，字形写宽，笔画瘦；右部笔画少，字形写窄，笔画肥，如"缸"字。

2. 左窄右宽：左部笔画少，字形写窄，笔画肥；右部笔画多，字形写宽，笔画瘦，如"泥"字。

教学视频

评分：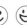

笔顺：く 女 女 女 女 女 女 女 女 女

笔顺：く 女 女 女 女 女 女

通关密码

1. 由撇点、撇、提组成。
2. 横变提,斜向右上,提出有力。
3. 右撇与提画末端相交。

教学视频

评分：

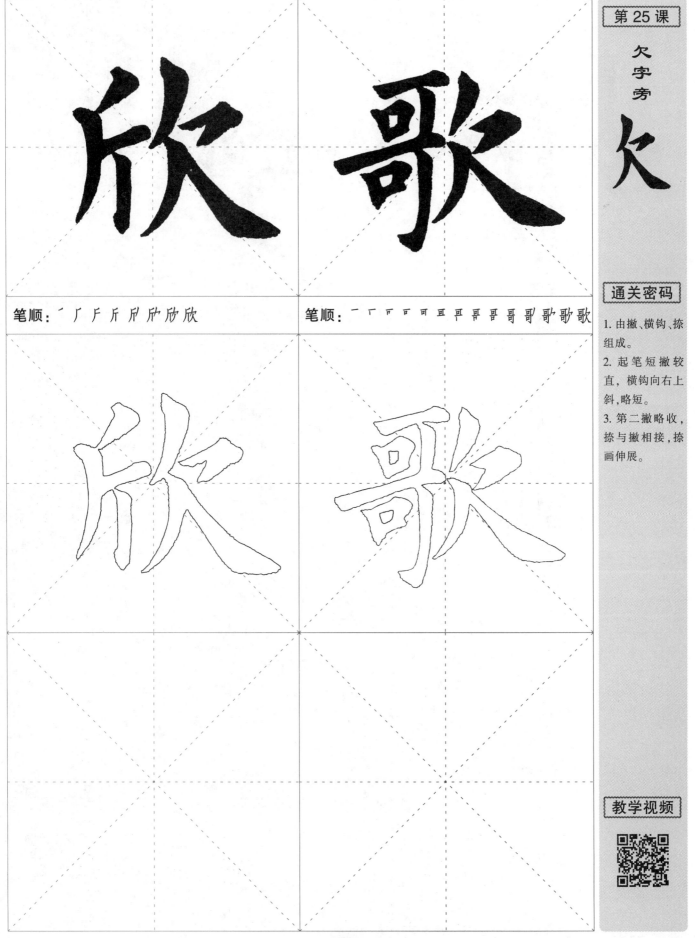

笔顺：´ ㄏ ㄏ ㄏ 斤 厈 厈 欣 欣

笔顺：一 ㄅ ㄅ ㅁ ㅁ 可 可 可 严 哥 哥 哥 哥 歌 歌 歌

通关密码

1. 由撇、横钩、捺组成。

2. 起笔短撇较直，横钩向右上斜，略短。

3. 第二撇略收，捺与撇相接，捺画伸展。

教学视频

31

评分： ☹ ☹ ☺ ☺ ☺

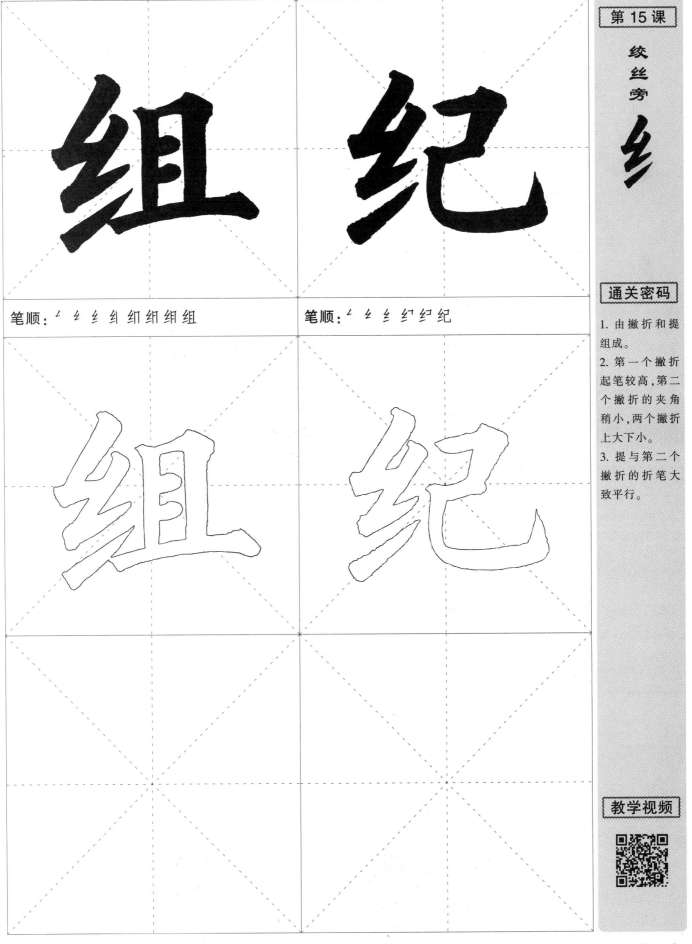

笔顺：乙 乡 丝 纠 纽 纽 组 组

笔顺：乙 乡 丝 纪 纪 纪

绞丝旁 纟

通关密码

1. 由撇折和提组成。

2. 第一个撇折起笔较高,第二个撇折的夹角稍小,两个撇折上大下小。

3. 提与第二个撇折的折笔大致平行。

教学视频

评分：

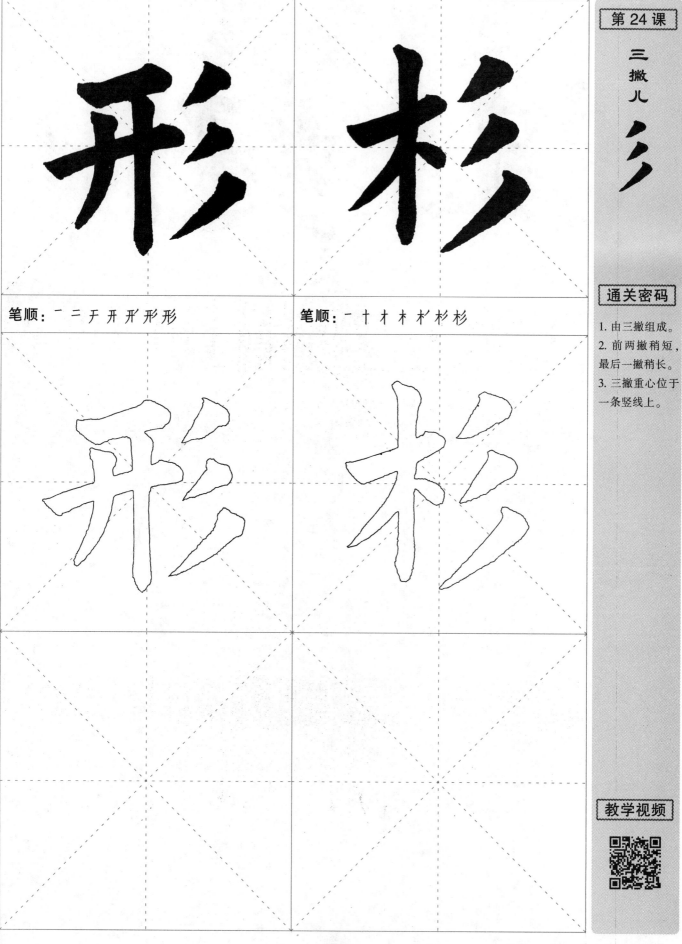

笔顺：一 二 干 开 开 形 形

笔顺：一 十 才 木 杉 杉 杉

通关密码

1. 由三撇组成。
2. 前两撇稍短，最后一撇稍长。
3. 三撇重心位于一条竖线上。

教学视频

评分：☹ ☹ ☺ ☺ ☺

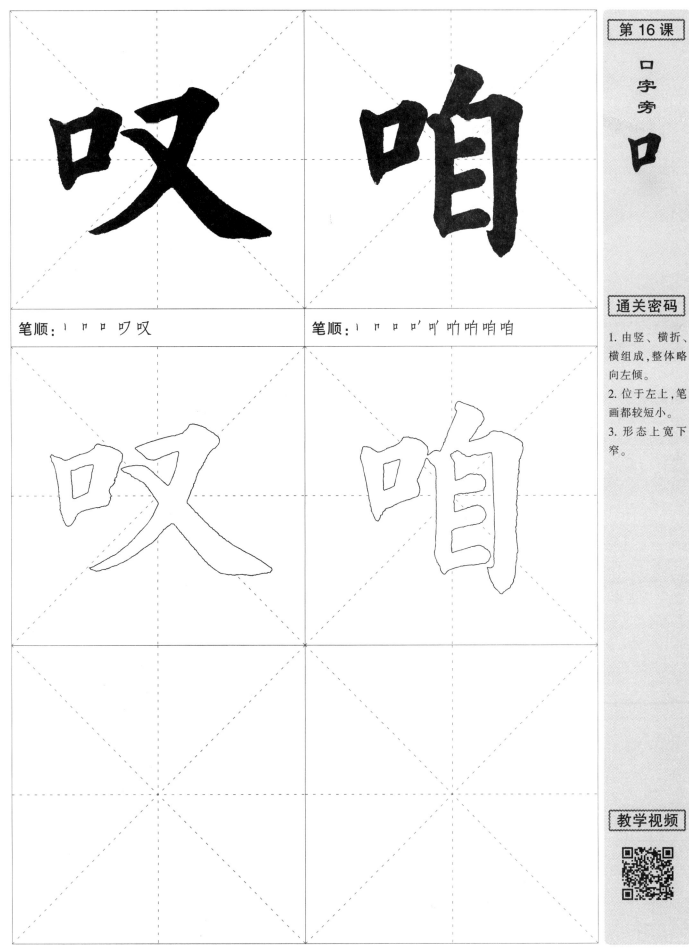

笔顺：丶ㄧ口叹叹

笔顺：丶ㄧ口口'叽叽呵咱咱

第16课

口字旁
口

通关密码

1. 由竖、横折、横组成,整体略向左倾。

2. 位于左上,笔画都较短小。

3. 形态上宽下窄。

教学视频

评分：

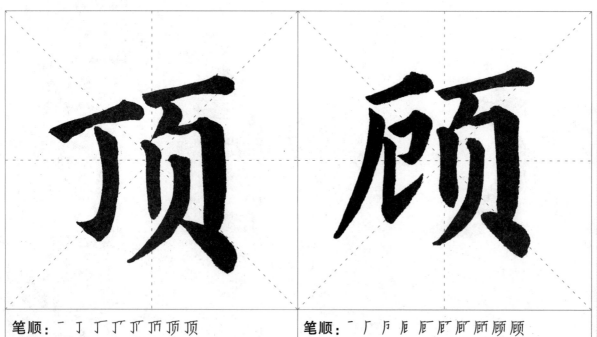

笔顺：一 丁 丁 厂 厂 顶 顶 顶

笔顺：一 厂 厂 厄 厄 厄 厕 顾 顾 顾

通关密码

1. 由横、撇、竖、横折、点组成。
2. 横折的横笔较短，略向右上斜，两竖平行。
3. 竖撇舒展，点厚重有力。

教学视频

29

评分：

举一反三：待、址

待

笔顺：ノ ク 彳 行 什 待 待 待 待

址

笔顺：一 十 土 圠 圤 址 址

待

址

评分：😣 😞 🙂 😄 😊

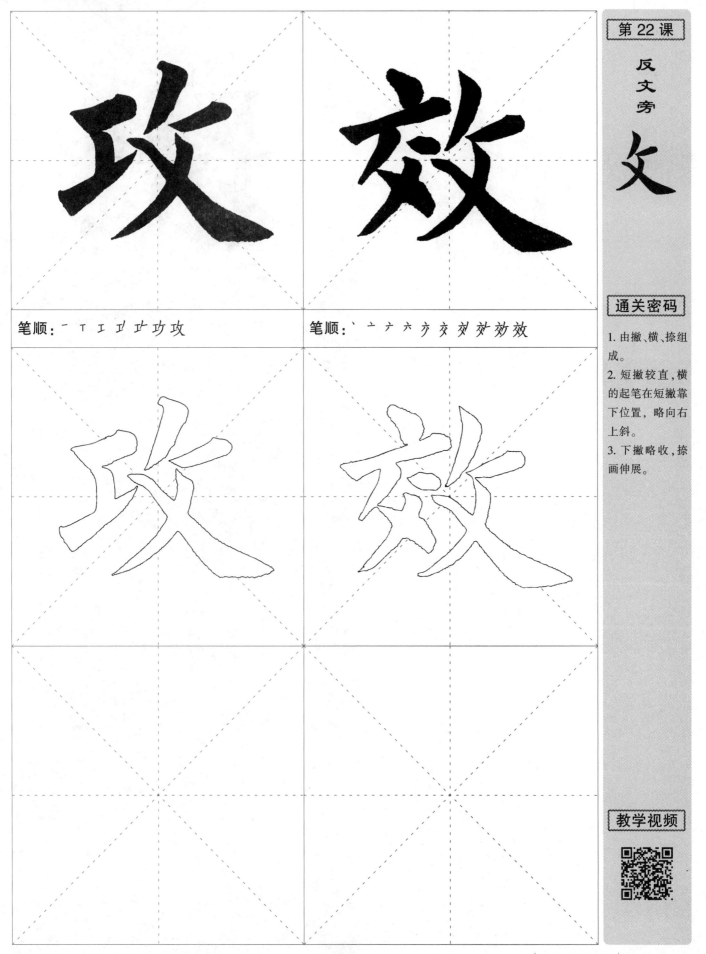

笔顺：一 T 工 玎 玏 功 攻

笔顺：丶 亠 六 方 交 刻 效 效 效 效

通关密码

1. 由撇、横、捺组成。

2. 短撇较直，横的起笔在短撇靠下位置，略向右上斜。

3. 下撇略收，捺画伸展。

教学视频

评分：😣 😞 🙂 😄 😁

学习实践一：振兴中华

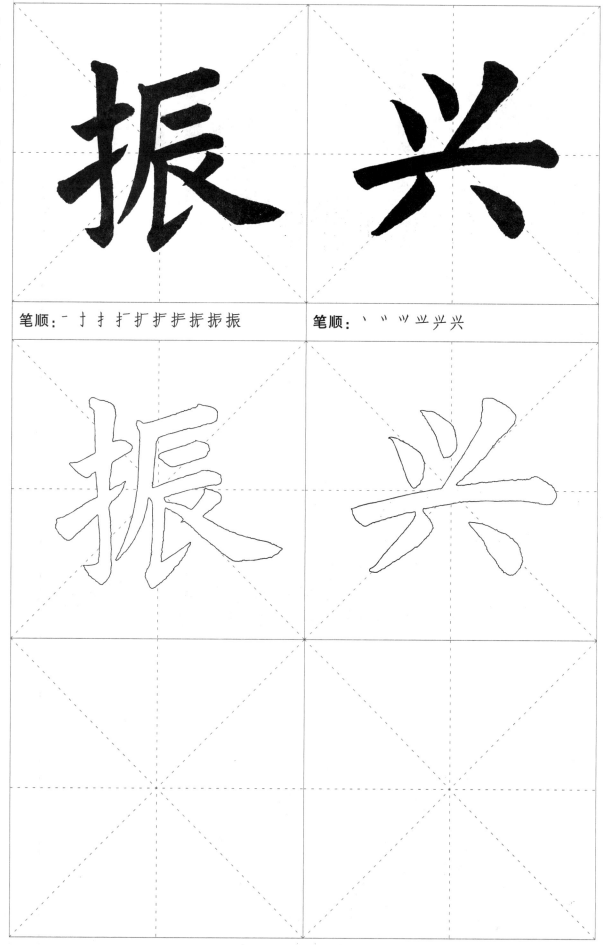

笔顺：一 十 扌 扩 扩 扩 拆 拆 振 振

笔顺：ヽ ヾ ツ 兴 兴 兴

评分：☹ ☹ ☺ ☺ ☺

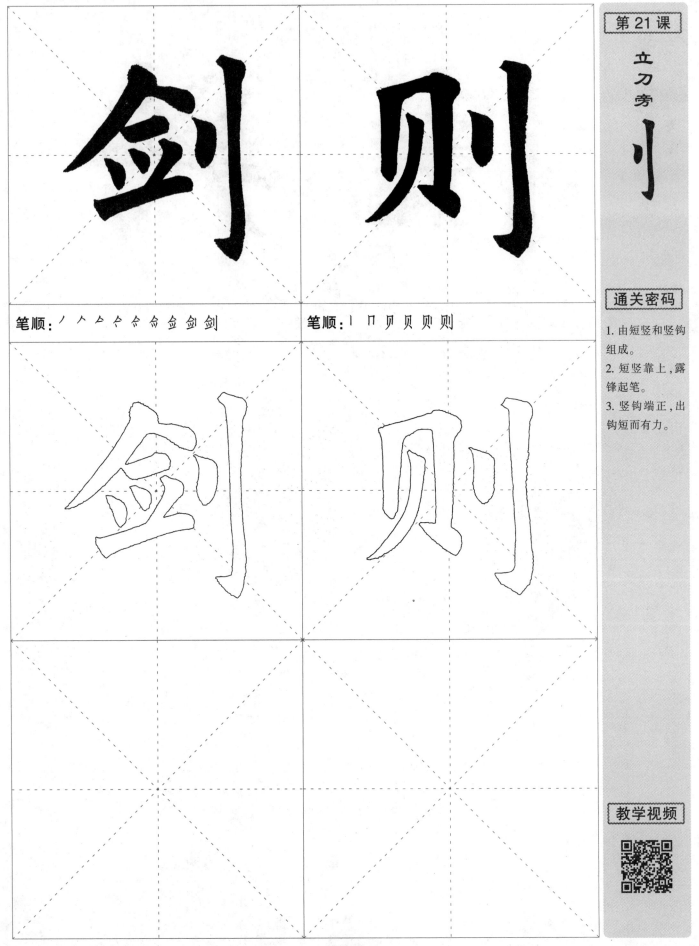

笔顺：ノ 人 人 人 夕 夕 夕 金 剑 剑

笔顺：l 门 贝 贝 则 则

立刀旁

刂

通关密码

1. 由短竖和竖钩组成。

2. 短竖靠上，露锋起笔。

3. 竖钩端正，出钩短而有力。

教学视频

评分：

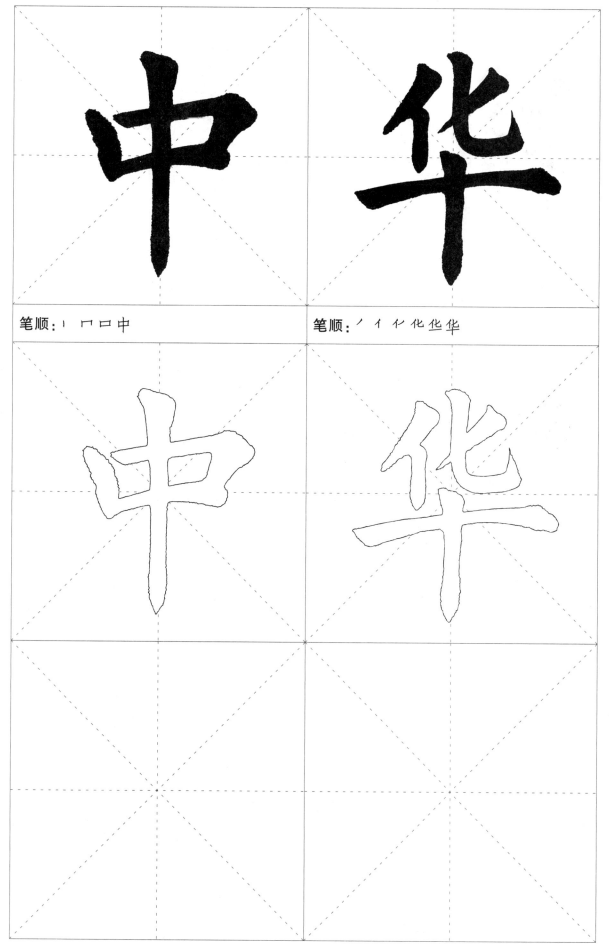

笔顺：丨 冂 口 中

笔顺：丿 亻 仁 化 化 华

评分： ☺ ☺ ☺

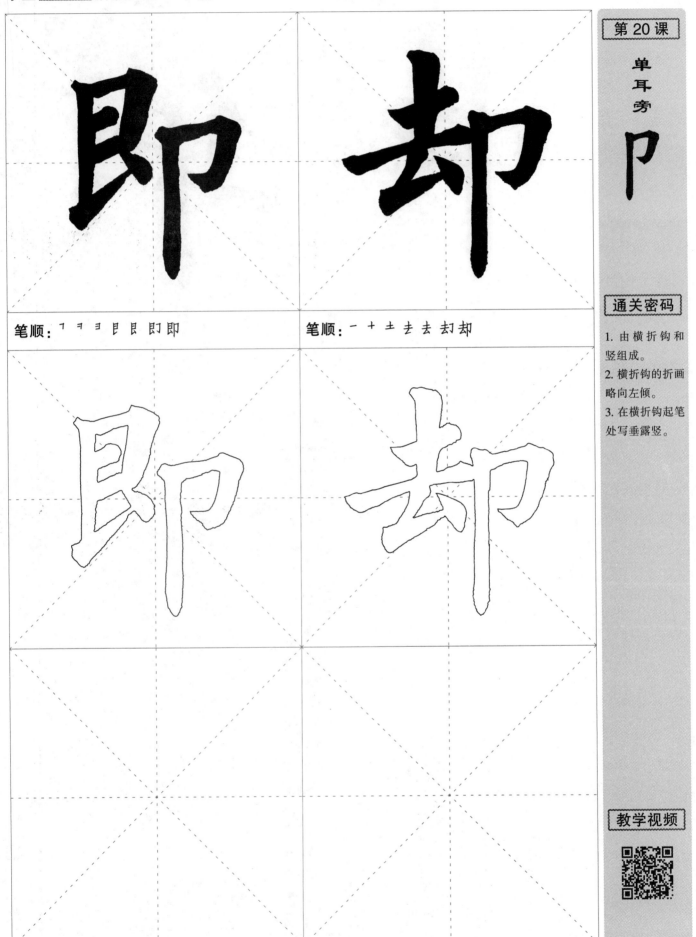

笔顺：ㄱ ㄱ ㅋ ㅌ ㅌ 即 即

笔顺：一 十 土 去 去 却 却

通关密码

1. 由横折钩和竖组成。
2. 横折钩的折画略向左倾。
3. 在横折钩起笔处写垂露竖。

教学视频

评分：

学习实践2：受益匪浅

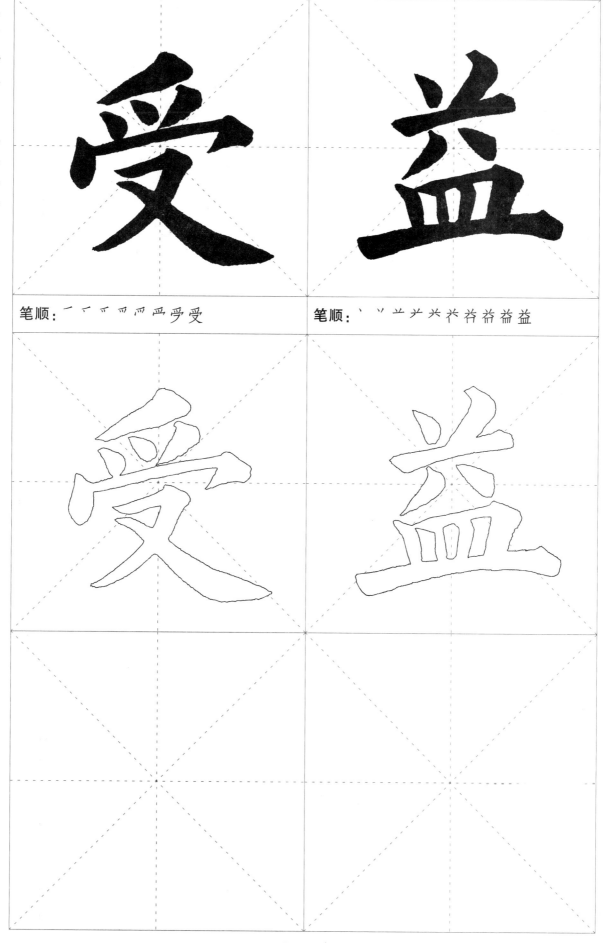

笔顺：一 ㄥ ㄫ ㄫ ㄫ 严 受 受

笔顺：ヽ ㇀ 丷 ㅗ 并 芢 芮 益 益 益

20

评分：😠 😦 🙂 😄 😁

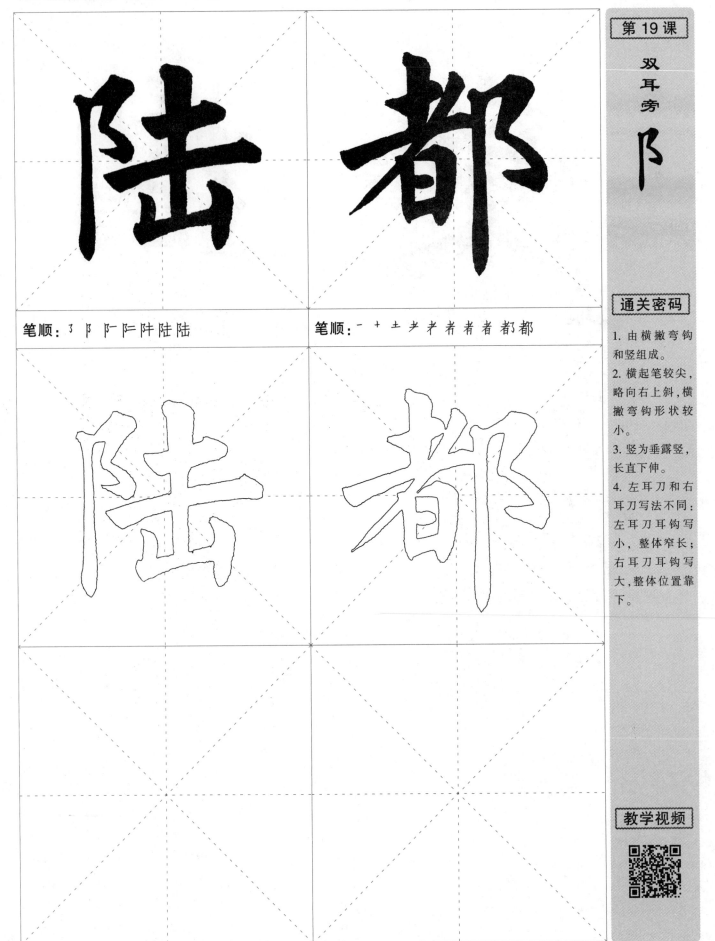

笔顺：乛 阝 阝 阝 阳 阹 陆 陆

笔顺：一 十 土 耂 耂 者 者 者 都 都

第 19 课

双耳旁 阝

通关密码

1. 由横撇弯钩和竖组成。

2. 横起笔较尖，略向右上斜，横撇弯钩形状较小。

3. 竖为垂露竖，长直下伸。

4. 左耳刀和右耳刀写法不同：左耳刀耳钩写小，整体窄长；右耳刀耳钩写大，整体位置靠下。

教学视频

评分：

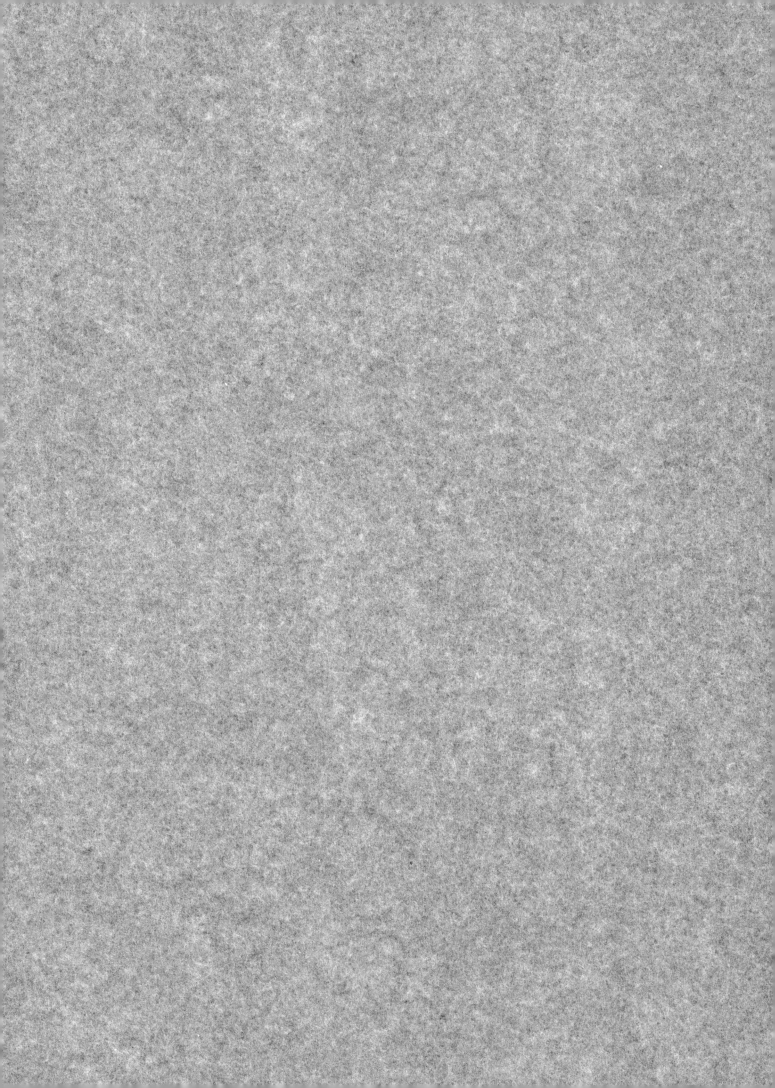

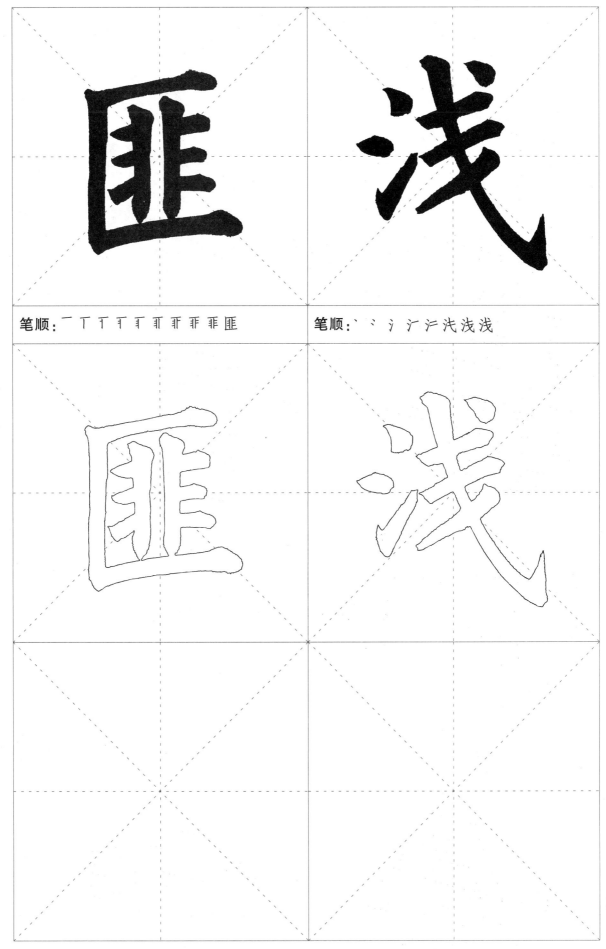

笔顺：一 丆 丆 丆 丯 非 非 非 匪

笔顺：丶 丶 氵 汋 汋 浅 浅 浅

评分：😠 😞 🙂 😃 😄

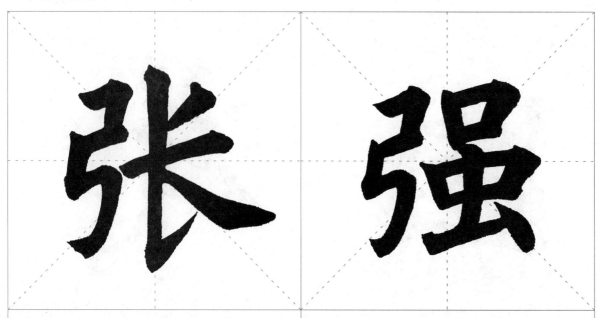

第18课

弓字旁 弓

笔顺：乛 ㄱ 弓 弘 弘 张 张

笔顺：乛 ㄱ 弓 弓 弘 弘 弘 弭 弭 弭 强 强

通关密码

1. 由横折、横、竖折折钩组成。
2. 笔画均匀。
3. 折钩左斜，钩画短小。

教学视频

评分： 😁

拓展学习：字的正与斜

形

罗

笔顺：一 二 于 开 开 形 形

笔顺：丶 冂 冂 罒 罗 罗 罗

评分：☹ ☹ ☺ ☺ ☺

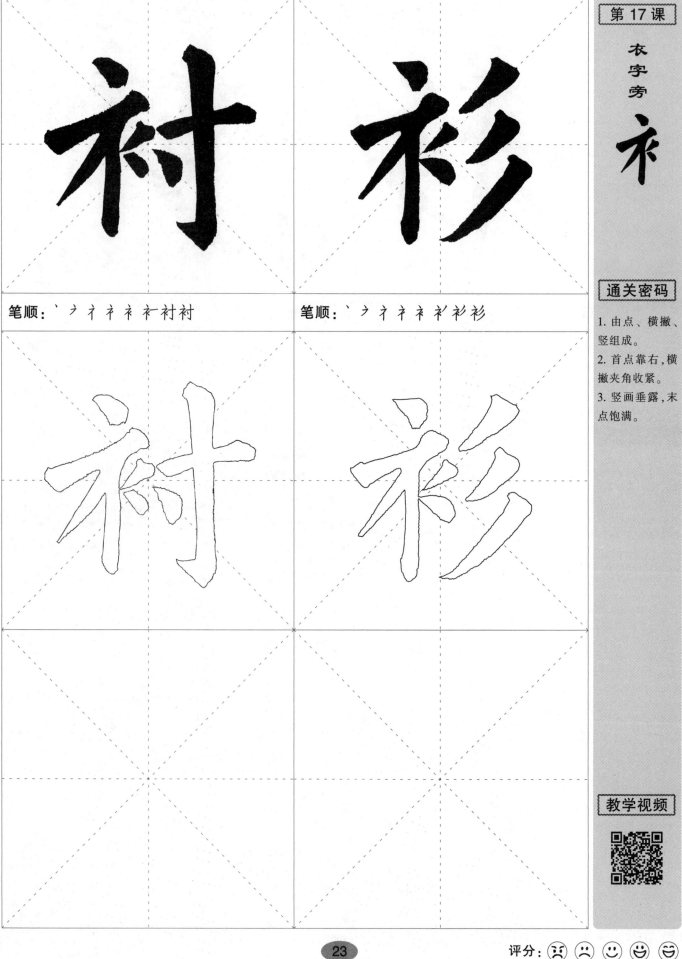

笔顺：丶ㄱ衤衤衤衤衬衬

笔顺：丶ㄱ衤衤衤衤衫衫

第 17 课

衣字旁 衤

通关密码

1. 由点、横撇、竖组成。

2. 首点靠右，横撇夹角收紧。

3. 竖画垂露，末点饱满。

教学视频

23

评分：😠 🙁 🙂 😊 😁